集字
创作

书法集字创作宝典

草书

山水诗
爱国诗
游仙诗
题画诗

U0102021

CTS

湖南美术出版社

胡紫桂 主编

图书在版编目（CIP）数据

书法集字创作宝典. 草书山水诗、爱国诗、游仙诗、题画诗 / 胡紫桂主编. — 长沙：湖南美术出版社，2020.6

ISBN 978-7-5356-9022-7

Ⅰ. ①书… Ⅱ. ①胡… Ⅲ. ①汉字—碑帖—中国—古代②草书—碑帖—中国—古代 Ⅳ. ①J292.21

中国版本图书馆CIP数据核字(2019)第294475号

书法集字创作宝典
SHUFA JIZI CHUANGZUO BAODIAN

草书山水诗 爱国诗 游仙诗 题画诗
CAOSHU SHANSHUISHI AIGUOSHI YOUXIANSHI TIHUASHI

出 版 人：黄 啸
策　　划：胡紫桂
主　　编：胡紫桂
编　　著：李宏伟
责任编辑：邹方斌
装帧设计：造书房
出版发行：湖南美术出版社（长沙市东二环一段622号）
经　　销：湖南省新华书店
制版印刷：郑州新海岸电脑彩色制印有限公司
开　　本：787mm×1092mm　　1/40
印　　张：6.3
版　　次：2020年6月第1版
印　　次：2020年6月第1次印刷
书　　号：ISBN 978-7-5356-9022-7
定　　价：39.80元

邮购联系：0731-84787105 邮编：410016
网　　址：http://www.arts-press.com
电子邮箱：market@arts-press.com
如有倒装、破损、少页等印装质量问题，
请与印刷厂联系斠换。
联系电话：0371-55189150

出 版 说 明

我们爱书法，学习书法，研究书法，目的是要能创作、会创作，创作出好作品，得到书界的认可，成名成家。这大概是多数书法学习者的理想。然而，书法创作又极其不易，许多人朝临暮写，废寝忘食，十年八载还不知创作为何物，临摹时可以有模有样，创作时则一筹莫展，甚至不知如何下笔，平时临帖所学怎么也与创作衔接不起来，徒有一身"依葫芦画瓢"的临帖功夫而无处施展。

那么，我们究竟该如何从临摹过渡到创作呢？究竟该如何将平日所学化为己用，巧妙地融入创作中去呢？常见的方式当然是将书法经典作品反复临摹，领略其笔墨的韵味，细察其结构的奥妙，做到心领神会，烂熟于心。只等到有一天悟出真谛，懂得了将林林总总的碑帖融会贯通，信手拈来，娴熟自如地加以运用，进而推陈出新，抒发个性情怀，铸就精彩风格，或如云如烟，或如铁如银，或如霜叶，或如瀑水，便能赢得自己的一片天空。

问题是要达到这种境界，既需要经年累月的耕耘，心无旁骛的投入，也少不了坐看云起的心境，红袖添香的氛围。而今天，鳞次栉比的高楼大厦，川流不息的来往车辆，早将我们的生命历程切割成支离的片段，已将那看云看山看水的心境挤压得喘不过气来，人们行色匆匆，一路风尘，也不见了那墨香浸润的浪漫。有什么方法，有什么途径，能让

我们拾掇起那零碎的光阴，高效、快捷、愉悦地从临摹走向创作呢？

我结合自身的书法专业学习背景与临摹创作经验，根据在中国美院学习期间集字作业实践中临摹过渡到创作的课程，萌生了编辑一套图书，帮助书法学习者在较短时间内捅破书法临摹与创作这层窗户纸，通往自由创作阳关大道的念头，以便让渴望迅速进入创作状态的书法学习者早日摆脱临摹的束缚，通过集字创作的方式到达创作的彼岸。

十年前，我在湖南美术出版社工作期间实现了这个愿望。我主编的"经典碑帖集字创作蓝本"系列丛书至今已出版四辑三十二本，深得读者厚爱。但由于当时水平所限，书中难免有一些错讹之处，比如原文的错、漏字，书法风格的不统一等。

本丛书在"经典碑帖集字创作蓝本"系列的基础之上进行了全面修订，改正了错讹，统一了风格，充实了内容，变换了形式，降低了总价。现汇集出版，借此以飨读者并祈指正。

胡紫桂于长沙两溪草堂

己亥初夏

目录

草书 山水诗 1

【王维·山居秋暝】 2

【王维·山居即事】 3

【王维·送钱少府还蓝田】 4

【王维·青溪】 5

【王维·积雨辋川庄作】 6

【王维·新晴野望】 7

【王维·田园乐（三首）】 8

【李白·题舒州司空山瀑布】 9

【李白·访戴天山道士不遇】 10

【李白·登太白峰】 11

【陈羽·春园即事】 12

【杜甫·绝句】 13

【韦应物·闲居寄端及重阳】 14

【寇準·春日登楼怀归】 15

【韩琦·北塘避暑】 16

【曾公亮·宿甘露僧舍】 17

【储光羲·钓鱼湾】 18

【陶渊明·归园田居】 19

【谢灵运·登庐山绝顶望诸峤】 20

【谢灵运·日出东南隅行】 21

【綦毋潜·春泛若耶溪】 22

【白居易·暮江吟】 23

【白居易·宿西林寺】 24

【刘禹锡·望洞庭】 25

【白居易·湖亭望水】 26

【杜甫·卜居】 27

【储光羲·泛茅山东溪】 28

【储光羲·京口送别王四谊】 29
【储光羲·寒夜江口泊舟】 30
【王禹偁·村行】 31
【寇準·书河上亭壁】 32
【林逋·孤山寺端上人房写望】 33
【晏殊·无题】 34
【梅尧臣·鲁山山行】 35
【李白·梦游天姥吟留别】 36
【苏舜钦·淮中晚泊犊头】 40
【欧阳修·晚泊岳阳】 41
【陶弼·碧湘门】 42
【曾巩·城南】 43
【王安石·悟真院】 44
【王庭珪·移居东村作】 45
【陈与义·登岳阳楼】 46
【杨万里·过宝应县新开湖】 47
【陆游·游山西村】 48
【王质·山行即事】 49
【翁卷·野望】 50
【杨基·登岳阳楼望君山】 51
【周立·行经华阴】 52
【胡奎·秋夕】 53
【赵文·过金山寺】 54
【周亮工·江行杂感】 55
【张若虚·春江花月夜】 56
【皇甫汸·舟中对月书情】 58
【翁卷·寄永州徐三掾曹】 59
【顾咸正·登华山】 60

2

草书 爱国诗 61

【陆游·示儿】 62

【龚自珍·己亥杂诗】 63

【杜甫·春望】 64

【陈毅·梅岭三章】 65

【杜甫·闻官军收河南河北】 66

【李白·塞下曲】 67

【李贺·南园】 68

【王昌龄·出塞】 69

【于谦·石灰吟】 70

【陈陶·陇西行】 71

【戴叔伦·塞上曲】 72

【倪瓒·题郑所南兰】 73

【杨炯·从军行】 74

【谢榛·榆河晓发】 75

【戚继光·望阙台】 76

【张籍·凉州词（二首）】 77

【顾炎武·海上】 78

【骆宾王·在狱咏蝉】 79

【祖咏·望蓟门】 80

【卢纶·塞下曲（二首）】 81

【王昌龄·从军行】 82

【秋瑾·黄海舟中日人索句并见日俄战争地图】 83

【鲁迅·自题小像】 84

【吕本中·兵乱后自嬉杂诗】 85

【毛泽东·到韶山】 86

【谭嗣同·狱中题壁】 87

【黄道周·七绝】 88

【李颀·古从军行】 89

【李白·永王东巡歌（二首）】 90

【高适·蓟中作】 91

【杜甫·恨别】 92

【张籍·陇头行】 93

【杜牧·河湟】 94

【李商隐·随师东】 95

【爱国诗（二首）】 96

【宇文虚中·在金日作】 100

【陈与义·观雨】 101

【岳飞·送紫岩张先生北伐】 102

【陆游·书愤】 103

【文天祥·金陵驿】 104

【元好问·甲午除夜】 105

【于谦·春日客怀】 106

【李梦阳·秋望】 107

【戚继光·登盘山绝顶】 108

【张家玉·军中夜感】 109

【郑成功·复台】 110

【夏完淳·别云间】 111

【林则徐·次韵答姚春木】 112

【严复·戊戌八月感事】 113

【章炳麟·狱中赠邹容】 114

【孙中山·挽刘道一】 115

【爱国诗（六首）】 116

【刘得仁·塞上行作】 118

【王贞白·入塞】 119

【阮籍·咏怀】 120

草书 游仙诗 121

【李涵虚·晓起大悟】 122

【张三丰·题陈道人像】 123

【张三丰·题梦九院中】 124

【张雨·范以善云林清远馆】 125

【张伯端·绝句（二首）】 126

【张伯端·悟真篇】 127

【徐铉·步虚词】 128

【徐铉·步虚词】 129

【高骈·步虚词】 130

【鱼玄机·访赵炼师不遇】 131

【刘禹锡·步虚词】 132

【陈羽·步虚词】 133

【顾况·山中】 134

【顾况·步虚词】 135

【刘商·题潘师房】 136

【吴筠·步虚词】 137

【庾信·道士步虚词】 138

【庾信·仙山诗（二首）】 139

【萧推·赋得翠石应令诗】 140

【吴筠·高士咏（冲虚真人）】 141

【萧绎·游仙诗（二首）】 142

【萧纲·临后园诗】 143

【萧纲·被幽述志诗】 144

【萧统·拟古】 145

【温子昇·春日临池】 146

【王籍·入若耶溪】 147

【庾肩吾·游仙诗（二首）】 148

【庾肩吾·赠周处士】　　　　　　149

【王筠·烧山多诡怪】　　　　　　150

【吴均·山中杂诗（三首）】　　　　151

【何逊·铜雀妓】　　　　　　　　152

【萧子良·游后园】　　　　　　　153

【陶弘景·游仙诗（二首）】　　　　154

【王徽之、许询·游仙诗（各一首）】　155

【吴筠、叶法善·游仙诗（各三首）】　156

【沈约·伤谢朓】　　　　　　　　160

【沈约·咏山榴】　　　　　　　　161

【吴迈远·游庐山观道士石室】　　　162

【杨羲·云林与众真吟（二首）】　　163

【孙绰·答许询】　　　　　　　　164

【孙统·兰亭诗】　　　　　　　　165

【袁宏·从征行方头山】　　　　　166

【郭璞·游仙诗（三首）】　　　　　167

【张协·游仙诗】　　　　　　　　168

【陆机·招隐（二首）】　　　　　　169

【张华·游仙诗】　　　　　　　　170

【嵇康·赠兄秀才入军】　　　　　171

【阮籍·咏怀】　　　　　　　　　172

【阮籍·咏怀】　　　　　　　　　173

【曹植·游仙诗】　　　　　　　　174

【曹植·飞龙篇】　　　　　　　　175

【游仙诗（六首）】　　　　　　　176

【王彪之、曹华·游仙诗（二首）】　178

【袁宏、袁豢·游仙诗（二首）】　　179

【张华·游仙诗（二首）】　　　　　180

草书 题画诗 181

【徐渭·墨葡萄】 182

【王冕·墨梅】 183

【刘翊·一鹭图】 184

【沈周·题画】 185

【李唐·题画】 186

【郑燮·潍县署中画竹呈年伯包大中丞括】 187

【赵孟頫·题所画梅竹赠石民瞻】 188

【赵孟頫·题米元晖山水】 189

【唐寅·题师周东村之郊秋图】 190

【齐己·题画鹭鸶兼简孙郎中】 191

【杨汝士·题画山水】 192

【方干·题画建溪图】 193

【郑燮·竹石】 194

【沈贞·题沈溪峦秋色图】 195

【文徵明·画鹊】 196

【苏轼·憩寂图】 197

【张栻·跋王介甫游钟山图】 198

【黄公望·临李思训员峤秋云图】 199

【吴镇·李昭道画卷】 200

【张耒·抱素子作自适图求题】 201

【王蒙·林泉读书图】 202

【顾瑛·赵仲穆画看云图】 203

【周砥·题张师道所藏画】 204

【梅尧臣·观永叔画真】 205

【欧阳修·堂中画像探题得杜子美】 206

【李俊民·孟浩然图】 207

【刘子翚·醉山简图】 208

【元好问·七贤寒林图】　　　　　　　209
【施肩吾·观叶生画花】　　　　　　　210
【崔涂·海棠图】　　　　　　　　　　211
【司马光·和景仁答李才元寄示花图】　212
【范纯仁·和范景仁蜀中寄红牡丹图】　213
【楼钥·题赵晞远墨梅】　　　　　　　214
【方干·方著作画竹】　　　　　　　　215
【李白·当涂赵炎少府粉图山水歌】　　216
【黄庭坚·题子瞻墨竹】　　　　　　　220
【虞集·李员峤墨竹】　　　　　　　　221
【吴镇·画竹】　　　　　　　　　　　222
【杨维桢·房山画竹】　　　　　　　　223
【倪瓒·题柯九思墨竹卷】　　　　　　224
【元好问·鸳鸯扇头】　　　　　　　　225
【黄庭坚·题画睡鸭】　　　　　　　　226
【陈普·以诗就叶洞春求画葡萄】　　　227
【赵秉文·荔枝图】　　　　　　　　　228
【马祖常·赵中丞折枝石榴】　　　　　229
【钱惟善·梅道人画墨菜】　　　　　　230
【陶宗仪·题画菜（二首）】　　　　　231
【杨廉·题曹宪副采莼卷】　　　　　　232
【黄庭坚·题李亮功戴嵩牛图】　　　　233
【刘祖谦·崆峒山图为横溪翁（二首）】234
【钱选·题浮玉山居图】　　　　　　　235
【唐寅·题画（六首）】　　　　　　　236
【高启·钟山雪霁图】　　　　　　　　238
【吴师道·象山图】　　　　　　　　　239
【虞集·题张太玄为陈升海画庐山图】　240

草书

山水诗

【王维·山居秋暝】

空山新雨后，天气晚来秋。明月松间照，清泉石上流。竹喧归浣女，莲动下渔舟。随意春芳歇，王孙自可留。

空山新雨后天气晚来秋明月松间照清泉石上流竹喧归浣女莲动下渔舟随意春芳歇王孙自可留

子雅山石书暝

2

寂寞掩柴扉，苍茫对落晖。鹤巢松树遍，人访荜门稀。绿竹含新粉，红莲落故衣。渡头烟火起，处处采菱归。

草色日向好，桃源人去稀。手持平子赋，目送老莱衣。每候山樱发，时同海燕归。今年寒食酒，

4

言入黄花川，每逐青溪水。随山将万转，趣途无百里。声喧乱石中，色静深松里。漾漾泛菱荇，澄澄映葭苇。我心素已闲，清川澹如此。请留盘石上，垂钓将已矣。

5

【王维·积雨辋川庄作】积雨空林烟火迟，蒸藜炊黍饷东菑。漠漠水田飞白鹭，阴阴夏木啭黄鹂。山中习静观朝槿，松下清斋折露葵。野老与人争席罢，海鸥何事更相疑。

积雨空林烟火迟，蒸藜炊黍饷东菑。漠漠水田飞白鹭，阴阴夏木啭黄鹂。山中习静观朝槿，松下清斋折露葵。野老与人争席罢，海鸥何事更相疑。

王维积雨辋川庄作

新晴原野旷，极目无氛垢。郭门临渡头，村树连溪口。白水明田外，碧峰出山后。农月无闲人，倾家事南亩。

园露葵朝折，东谷黄粱夜舂。

桃红复含宿雨，柳绿更带朝烟。花落家童未扫，莺啼山客犹眠。

8

断崖如削瓜，岚光破崖绿。天河从中来，白云涨川谷。玉案赤文字，世眼不可读。摄身凌青霄，

松风拂我足。

【李白·访戴天山道士不遇】

犬吠水声中，桃花带露浓。树深时见鹿，溪午不闻钟。野竹分青霭，飞泉挂碧峰。无人知所去，愁倚两三松。

犬吠水声中
桃花带露浓
树深时见鹿
溪午不闻钟
野竹分青霭
飞泉挂碧峰
无人知所去
愁倚两三松

李白 访戴天山道士不遇

【李白·登太白峰】西上太白峰，夕阳穷登攀。　太白与我语，为我开天关。　愿乘泠风去，直出浮云间。　举手可近月，前行若无山。　一别武功去，何时复见还？

水隔群物远，夜深风起频。霜中千树橘，月下五湖人。听鹤忽忘寝，见山如得邻。明年还到此，共看洞庭春。

陈羽 春园即事

山明野寺曙钟微，雪满幽林人迹稀。闲居寥落生高兴，无事风尘独不归。

山明野寺曙钟微
雪满幽林人迹稀
闲居寥落生高兴
无事风尘独不归

韦应物

乙巳年 详和 重阳

高楼聊引望，杳杳一川平。野水无人渡，孤舟尽日横。荒村生断霭，古寺语流莺。旧业遥清渭，沉思忽自惊。

【寇准·春日登楼怀归】

高楼聊引望，杳杳一川平。野水无人渡，孤舟尽日横。荒村生断霭，古寺语流莺。旧业遥清渭，沉思忽自惊。

寇准 春日登楼怀归

15

【韩琦·北塘避暑】

尽室林塘涤暑烦，旷然如不在尘寰。

谁人敢议清风价？无乐能过百日闲。

水鸟得鱼长自足，岭云舍雨只空还。

酒阑何物醒魂梦？万柄莲香一枕山。

枕中云气千峰近，床底松声万壑哀。要看银山拍天浪，开窗放入大江来。

垂钓绿湾春，春深杏花乱。潭清疑水浅，荷动知鱼散。日暮待情人，维舟绿杨岸。

储光羲 钓鱼湾

少無適俗韻，性本愛丘山。誤落塵網中，一去三十年。羇鳥戀舊林，池魚思故淵。開荒南野際，守拙歸園田。方宅十餘畝，草屋八九間。榆柳蔭後簷，桃李羅堂前。曖曖遠人村，依依墟里煙。狗吠深巷中，雞鳴桑樹巔。戶庭無塵雜，虛室有餘閑。久在樊籠裏，復得返自然。

陶淵明《歸園田居》

【陶渊明·归园田居】
少无适俗韵，　性本爱丘山。　误落尘网中，　一去
三十年。　羁鸟恋旧林，　池鱼思故渊。　开荒南野际，　守拙归园田。　方宅
十余亩，　草屋八九间。　榆柳荫后檐，　桃李罗堂前。　曖曖远人村，　依依
墟里烟。　狗吠深巷中，　鸡鸣桑树颠。　户庭无尘杂，　虚室有余闲。　久在
樊笼里，　复得返自然。

【谢灵运·登庐山绝顶望诸峤】　山行非前期，弥远不能辍。但欲淹昏旦，遂复经盈缺。扪壁窥龙池，攀枝瞰乳穴。积峡忽复启，平途俄已闭。峦陇有合沓，往来无踪辙。昼夜蔽日月，冬夏共霜雪。

山行非前期
弥远不能辍
但欲淹昏旦
遂复经盈缺
扪壁窥龙池
攀枝瞰乳穴
积峡忽复启
平途俄已闭
峦陇有合沓
往来无踪辙
昼夜蔽日月
冬夏共霜雪

沈鸿根书　此庐山绝顶望诸峤

21

【谢灵运·日出东南隅行】

柏梁冠南山，桂宫耀北泉。晨风拂幨幌，朝日照闺轩。美人卧屏席，怀兰秀瑶璠。皎洁秋松气，淑德春景暄。

【白居易·暮江吟】

一道残阳铺水中，半江瑟瑟半江红。可怜九月初三夜，露似真珠月似弓。

一道残阳铺水中，半江瑟瑟半江红。可怜九月初三夜，露似真珠月似弓。

白居易　暮江吟

木落天晴山翠开，爱山骑马入山来。心知不及柴桑令，一宿西林便却回。

湖光秋月两相和，潭面无风镜未磨。遥望洞庭山水翠，白银盘里一青螺。

刘禹锡　望洞庭

25

久雨南湖涨，新晴北客过。日沉红有影，风定绿无波。岸没闾阎少，滩平船舫多。可怜心赏处，其

久雨南湖涨新晴北客过日沉
绿兼新风定绿无波岸没闾阎少
滩平船舫多可怜心赏处其

白居易 湖亭望水

归美辽东鹤，吟同楚执珪。　未成游碧海，著处觅丹梯。　云障宽江左，春耕破瀼西。　桃红客若至，定似昔人迷。

【储光羲·泛茅山东溪】清晨登仙峰，峰远行未极。江海霁初景，草木含新色。而我任天和，此时聊动息。望乡白云里，发棹清溪侧。松柏生深山，无心自贞直。

清晨登仙峰，峰远行未极。江海霁初景，草木含新色。而我任天和，此时聊动息。望乡白云里，发棹清溪侧。松柏生深山，无心自贞直。

江上枫林秋，秋山下澄鲜愁。分袂秋日当同舟。梦地理接晚手采芝老。孤汝东泛。

储光羲笔

京口送别王四谊

【储光羲·京口送别王四谊】

江上枫林秋，江中秋水流。清晨惜分袂，秋日尚同舟。落潮洗鱼浦，倾荷枕驿楼。明年菊花熟，洛东泛觞游。

29

寒潮信未起，出浦缆孤舟。一夜苦风浪，自然增旅愁。吴山迟海月，楚火照江流。欲有知音者，异乡谁可求。

30

王禹偁《村行》

马穿山径菊初黄，信马悠悠野兴长。万壑有声含晚籁，数峰无语立斜阳。棠梨叶落胭脂色，荞麦花开白雪香。何事吟余忽惆怅？村桥原树似吾乡。

【王禹偁·村行】

31

岸阔樯稀波渺茫，独凭危槛思何长。萧萧远树疏林外，一半秋山带夕阳。

岸阔樯稀波渺茫，独凭危槛思何长。萧萧远树疏林外，一半秋山带夕阳。寇準书河上亭壁

【林逋·孤山寺端上人房写望】底处凭阑思眇然？孤山塔后阁西偏。阴沉画轴林间寺，零落棋枰葑上田。秋景有时飞独鸟，夕阳无事起寒烟。迟留更爱吾庐近，只待重来看雪天。

【晏殊·无题】油壁香车不再逢，峡云无迹任西东。梨花院落溶溶月，柳絮池塘淡淡风。几日寂寥伤酒后，一番萧瑟禁烟中。鱼书欲寄何由达，水远山长处处同。

油壁香车不再逢，峡云无迹任西东。梨花院落溶溶月，柳絮池塘淡淡风。几日寂寥伤酒后，一番萧瑟禁烟中。鱼书欲寄何由达，水远山长处处同。

晏殊善识

草书正文（梅尧臣·鲁山山行）

【梅尧臣·鲁山山行】

适与野情惬，千山高复低。好峰随处改，幽径独行迷。霜落熊升树，林空鹿饮溪。人家在何许？云外一声鸡。

（草书作品）

【李白·梦游天姥吟留别】　海客谈瀛洲，烟涛微茫信难求。越人语天姥，云霓明灭或可睹。天姥连天向天横，势拔五岳掩赤城。天台四万八千丈，对此欲倒东南倾。我欲因之梦吴越，一夜飞度镜湖月。湖月照我影，送我至剡溪。谢公宿处今尚在，渌水荡漾清猿啼，脚著谢公屐，身登青云梯。半壁见海日，空中闻天鸡。千岩万转路不定，迷花倚石忽已暝。熊咆龙吟殷岩泉，慄深林兮惊层巅。云青青兮欲雨，水澹澹兮生烟。列缺霹雳，丘峦崩摧。

海客谈瀛洲烟涛微茫信难

求越人语天姥云霓明灭或

可睹天姥连天向天横势拔

五岳掩赤城天台四万八千

丈对此欲倒东南倾我欲因

之梦吴越一夜飞度镜湖

湖月照我影送我至

剡溪谢公宿处今尚在

枕席，失向来之烟霞。世间行乐亦如此，古来万事东流水。别君去兮何时还？且放白鹿青崖间，须行即骑访名山。安能摧眉折腰事权贵，使我不得开心颜！

李白

洞天石扉，訇然中开。青冥浩荡不见底，日月照耀金银台。霓为衣兮风为马，云之君兮纷纷而来下。虎鼓瑟兮鸾回车，仙之人兮列如麻。忽魂悸以魄动，恍惊起而长嗟。惟觉时之枕席，失向来之烟霞。世间行乐亦如此，古来万事东流水。别君去兮何时还？且放白鹿青崖间，须行即骑访名山。安能摧眉折腰事权贵，使我不得开心颜！

春阴垂野草青青，时有幽花一树明。晚泊孤舟古祠下，满川风雨看潮生。

草书苏舜钦《淮中晚泊犊头》

孤舟岳阳堪画处，寒钟俄与岳阳对。

六桥正含含在明月生，心必萦在

古江路夜深江月

新月六弄一发声长听不尽人

舟短楫去如飞

欧阳修　晚泊岳阳

【欧阳修·晚泊岳阳】卧闻岳阳城里钟，系舟岳阳城下树。　正见空江明月来，云水苍茫失江路。　夜深江月弄清辉，水上人歌月下归。　一阕声长听不尽，轻舟短楫去如飞。

【陶弼·碧湘门】

城中烟树绿波漫，几万楼台树影间。天阔鸟行疑没草，地卑江势欲沉山。

城中烟树绿波漫，

几万楼台树影间。

天阔鸟行疑没草，

地卑江势欲沉山。

雨过横塘水满堤，乱山高下路东西。一番桃李花开尽，惟有青青草色齐。

野水纵横漱屋除，午窗残梦鸟相呼。春风日日吹香草，山北山南路欲无。

避地东村深几许？青山窟里起炊烟。敢嫌茅屋绝低小，净扫土床堪醉眠。鸟不住啼天更静，花多晚发地应偏。遥看翠竹娟娟好，犹隔西泉数亩田。

【王庭珪·移居东村作】

洞庭之东江水西，帘旌不动夕阳迟。登临吴蜀横分地，徙倚湖山欲暮时。万里来游还望远，三年多难更凭危。白头吊古风霜里，老木沧波无限悲。

洞庭之东江水西，帘旌不动夕阳迟。登临吴蜀横分地，徙倚湖山欲暮时。万里来游还望远，三年多难更凭危。白头吊古风霜里，老木沧波无限悲。

陈与义　登岳阳楼

【杨万里·过宝应县新开湖】

天上云烟压水来，湖中波浪打云回。中间不是平林树，水色天容拆不开。

47

莫笑农家腊酒浑丰年留客足鸡豚山重水复疑无路柳暗花明又一村箫鼓追随春社近衣冠简朴古风存从今若许闲乘月拄杖无时夜叩门

陆游游山西村

【王质·山行即事】

浮云在空碧，来往议阴晴。荷雨洒衣湿，蘋风吹袖清。鹊声喧日出，鸥性狎波平。山色不言语，唤醒三日醒。

49

一天秋色冷晴湾，无数峰峦远近间。闲上山来看野水，忽于水底见青山。

一天秋色冷晴湾
无数峰峦远近间
闲上山来看野水
忽于水底见青山
翁卷野望

洞庭无烟晚风定，春水平铺如练净。君山一点望中青，湘女梳头对明镜。镜里芙蓉夜不收，水

洞庭无烟晚风定，春水平铺如练净。君山一点望中青，湘女梳头对明镜。镜里芙蓉夜不收，水光山色两悠悠。直教流下春江去，消得巴陵万古愁。

51

西游莫叹劳行役，风物繁华记往年。

十里关河临渭水，万家烟树入秦川。

露盘台迥金为掌，华岳峰高石作莲。

闻道盛时多宴乐，更传车马幸温泉。

周立川经笔书屋

52

月出万井秋，商声在高树。风条络纬鸣，露叶流萤度。天河一杯水，流向西南去。坐念素心人，佳期渺何处？

53

54

逐客江干夜寂寥,无端铁笛起中宵。

深秋梁苑新沙碛,明月清溪旧板桥。

万里梦回千嶂雨,一帆风动五更潮。草堂空有农书在,桑柘如今尽已雕。

55

【张若虚·春江花月夜】 春江潮水连海平，海上明月共潮生。滟滟随波千万里，何处春江无月明。江流宛转绕芳甸，月照花林皆似霰。空里流霜不觉飞，汀上白沙看不见。江天一色无纤尘，皎皎空中孤月轮。江

徘徊，应照离人妆镜台。玉户帘中卷不去，捣衣砧上拂还来。此时相望不相闻，愿逐月华流照君。鸿雁长飞光不度，鱼龙潜跃水成文。昨夜闲潭梦落花，可怜春半不还家。江

畔何人初见月？江月何年初照人？人生代代无穷已，江月年年只相似。不知江月待何人，但见长江送流水。白云一片去悠悠，青枫浦上不胜愁。谁家今夜扁舟子？何处相思明月楼？可怜楼上月

水流春去欲尽，江潭落月复西斜。斜月沉沉藏海雾，碣石潇湘无限路。不知乘月几人归，落月摇情满江树。

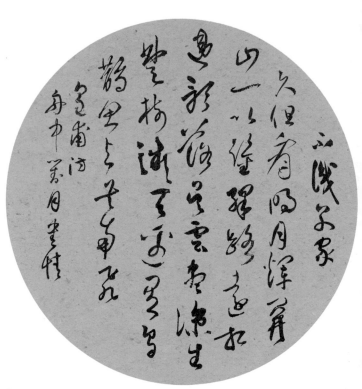

【皇甫冉·舟中对月书情】 不识别家久，但看明月辉。关山一以鉴，驿路远相违。影落吴云尽，凉生楚树微。天边有乌鹊，思与共南飞。

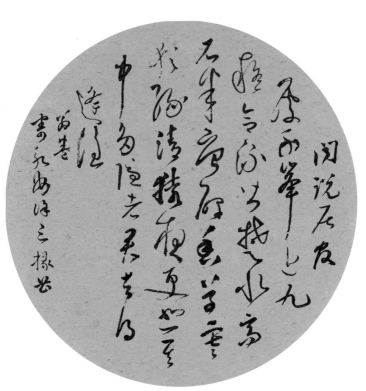

【翁卷·寄永州徐三掾曹】 闻说居官处，千峰近九疑。合流皆楚水，高石半唐碑。香草寒犹绿，清猿夜更悲。其中多隐者，君去得逢谁？

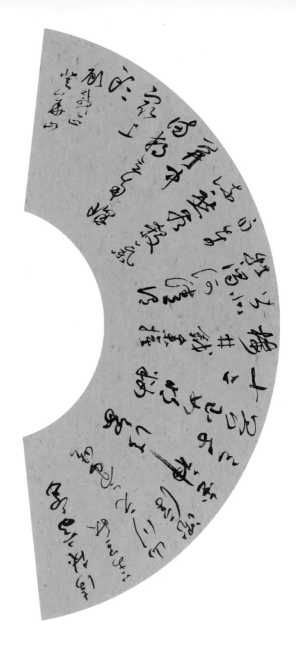

【顾咸正·登华山】 倚仗高台万里秋，山川元气共沉浮。金神法象三千界，玉女明妆十二楼。井钺参旗皆北拱，泾河渭自东流。愁看杀气关中满，独立南峰最上头。

60

草书

爱国诗

死去元知万事空，但悲不见九州同。王师北定中原日，家祭无忘告乃翁。

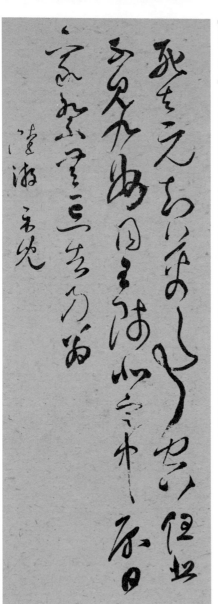

九州生气恃风雷，万马齐喑究可哀。我劝天公重抖擞，不拘一格降人才。

63

国破山河在，城春草木深。感时花溅泪，恨别鸟惊心。烽火连三月，家书抵万金。白头搔更短，浑欲不胜簪。

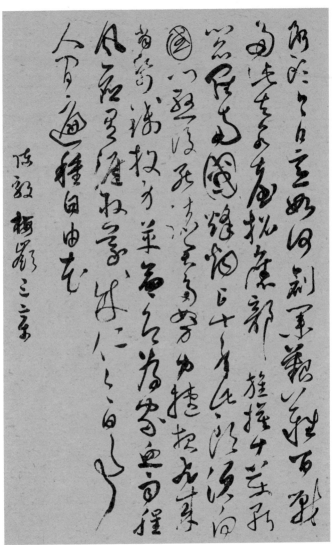

【陈毅·梅岭三章】 断头今日意如何？创业艰难百战多。此去泉台招旧部，旌旗十万斩阎罗。 南国烽烟正十年，此头须向国门悬。后死诸君多努力，捷报飞来当纸钱。 投身革命即为家，血雨腥风应有涯。取义成仁今日事，人间遍种自由花。

剑外忽传收蓟北，初闻涕泪满衣裳。却看妻子愁何在，漫卷诗书喜欲狂。白日放歌须纵酒，青春作伴好还乡。即从巴峡穿巫峡，便下襄阳向洛阳。

杜甫　闻官军收河南河北

五月天山雪，无花只有寒。 笛中闻折柳，春色未曾看。 晓战随金鼓，宵眠抱玉鞍。 愿将腰下剑，直为斩楼兰。

李白金六连

男儿何不带吴钩，收取关山五十州。请君暂上凌烟阁，若个书生万户侯？

李贺南园

秦时明月汉时关，万里长征人未还。但使龙城飞将在，不教胡马度阴山。

千锤万凿出深山，烈火焚烧若等闲。粉骨碎身全不怕，要留清白在人间。

于谦 石灰吟

誓扫匈奴不顾身，五千貂锦丧胡尘。可怜无定河边骨，犹是深闺梦里人。

汉家旌帜满阴山，不遣胡儿匹马还。愿得此身长报国，何须生入玉门关。

72

秋风兰蕙化为茅，南国凄凉气已消。只有所南心不改，泪泉和墨写《离骚》。

烽火照西京，心中自不平。牙璋辞凤阙，铁骑绕龙城。雪暗凋旗画，风多杂鼓声。宁为百夫长，胜作一书生。

烽火照西京心中自不平璋辞凤阙铁骑绕龙城雪暗凋旗画风多杂鼓声宁为百夫长胜作一书生

杨炯从军行

朝晖开众山，遥见居庸关。云出三边外，风生万马间。征尘何日静，古戍几人闲。忽忆弃繻者，空惭旅鬓斑。

十年驱驰海色寒，孤臣于此望宸銮。繁霜尽是心头血，洒向千峰秋叶丹。

77

日入空山海气侵，秋光千里自登临。十年天地干戈老，四海苍生痛哭深。水涌神山来白鸟，云浮仙阙见黄金。此中何处无人世，只恐难酬壮士心。

日入空山海气侵，秋光千里自登临。十年天地干戈老，四海苍生痛哭深。水涌神山来白鸟，云浮仙阙见黄金。此中何处无人世，只恐难酬壮士心。

顾炎武书海上

西陆蝉声唱，南冠客思深。不堪玄鬓影，来对白头吟。露重飞难进，风多响易沉。无人信高洁，谁为表予心？

燕台一去客心惊，笳鼓喧喧汉将营。

万里寒光生积雪，三边曙色动危旌。

沙场烽火连胡月，海畔云山拥薊城。

少小虽非投笔吏，论功还欲请长缨。

祖咏望薊门

林暗草惊风，将军夜引弓。平明寻白羽，没在石棱中。

月黑雁飞高，单于夜遁逃。欲将轻骑逐，大雪满弓刀。

81

大漠风尘日色昏，红旗半卷出辕门。前军夜战洮河北，已报生擒吐谷浑。

大漠风尘日色昏红旗半卷出辕门前军夜战洮河北已报生擒吐谷浑

王昌龄从军行

草书作品（秋瑾·黄海舟中日人索句并见日俄战争地图）

秋瑾

黄海舟中日人索句并见日俄战争地图

【秋瑾·黄海舟中日人索句并见日俄战争地图】万里乘风去复来，只身东海挟春雷。忍看图画移颜色，肯使江山付劫灰。浊酒不销忧国泪，救时应仗出群才。拼将十万头颅血，须把乾坤力挽回。

83

灵台无计逃神矢，风雨如磐暗故园。寄意寒星荃不察，我以我血荐轩辕。

【吕本中·兵乱后自嬉杂诗】
同盟起义师。

晚逢戎马际，处处聚兵时。后死翻为累，偷生未有期。积忧全少睡，经劫抱长饥。欲逐范仔辈，

别梦依稀咒逝川，故园三十二年前。 红旗卷起农奴戟，黑手高悬霸主鞭。 为有牺牲多壮志，敢教日月换新天。 喜看稻菽千重浪，遍地英雄下夕烟。

毛泽东 到韶山

望门投止思张俭，忍死须臾待杜根。我自横刀向天笑，去留肝胆两昆仑。

风流翰墨一诗雄，笑傲昆仑步鲁公。刺弊陈言天下事，书生意气透苍穹。

黄道周七绝

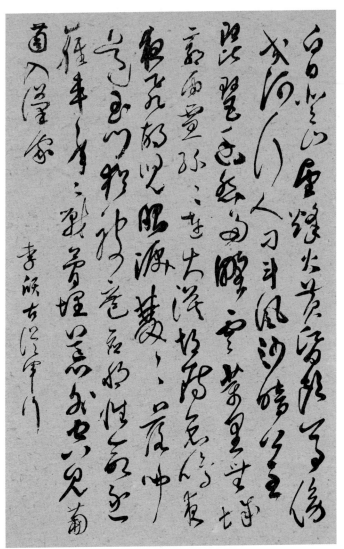

【李颀·古从军行】 白日登山望烽火，黄昏饮马傍交河。行人刁斗风沙暗，
公主琵琶幽怨多。野云万里无城郭，雨雪纷纷连大漠。胡雁哀鸣夜夜飞，
胡儿眼泪双双落。闻道玉门犹被遮，应将性命逐轻车。年年战骨埋荒外，
空见葡萄入汉家。

三川北房乱如麻，四海南奔似永嘉。但用东山谢安石，为君谈笑静胡沙。

试借君王玉马鞭，指挥戎虏坐琼筵。南风一扫胡尘静，西入长安到日边。

洛城一别四千里，胡骑长驱五六年。草木变衰行剑外，兵戈阻绝老江边。思家步月清宵立，忆弟看云白日眠。闻道河阳近乘胜，司徒急为破幽燕。

杜甫恨别

陇路路断人不行，胡骑夜入凉州城。汉兵处处格斗死，一朝尽没陇西地。驱我边人胡中去，散放牛羊食禾黍。去年中国养子孙，今著毡裘学胡语。谁能更使李轻车，收取凉州入汉家。

【张籍·陇头行】

陇头路断人不行，胡骑夜入凉州城。汉兵处处格斗死，一朝尽没陇西地。驱我边人胡中去，散放牛羊食禾黍。去年中国养子孙，今著毡裘学胡语。谁能更使李轻车，收取凉州入汉家。

元载相公曾借箸宪宗皇帝亦留神旋见弓剑不西巡牧羊驱马虽戎服白发丹心尽汉臣唯有凉州歌舞曲流传天下乐闲人

杜牧河湟

94

草书作品

【李商隐·随师东】东征日调万黄金，几竭中原买斗心。军令未闻诛马谡，捷书惟是报孙歆。但须鸑鷟巢阿阁，岂假鸱鸮在泮林。可惜前朝玄菟郡，积骸成莽阵云深。

李商隐随师东

【爱国诗（二首）】《燕歌行》高适　汉家烟尘在东北，汉将辞家破残贼。男儿本自重横行，天子非常赐颜色。拟金伐鼓下榆关，旌旆逶迤碣石间。校尉羽书飞瀚海，单于猎火照狼山。山川萧条边土，胡骑凭陵杂风雨。战士军前半死生，美人帐下犹歌舞！大漠穷秋塞草腓，孤城落日斗兵稀。身当恩遇恒轻敌，力尽关山未解围。铁衣远戍辛勤久，玉箸应啼别离后。少妇城南欲断肠，征人蓟北空回首。边庭飘飖那可度？绝域苍茫更何有！杀气三时作阵云，寒声一夜传刁斗。相看白刃血纷纷，死节从来岂顾勋？君不见沙场征战苦，至今犹忆李

赤壁行 云云

渔舟樵唱去如山浸好月家破

琉璃万顷青山重楼门子儿

之阳龙挂椿卉难施

远望琼石岭台尉羽士九州溯海学

于糊火一枪甲川黄超重

土杉松道难风身战古军

南半孤生黄人新群大泽

家松空草泥泛法海

将军！《茅屋为秋风所破歌》杜甫　八月秋高风怒号，卷我屋上三重茅。茅飞渡江洒江郊，高者挂胃长林梢，下者飘转沉塘坳。南村群童欺我老无力，忍能对面为盗贼。公然抱茅入竹去，唇焦口燥呼不得，归来倚杖自叹息。俄顷风定云墨色，秋天漠漠向昏黑。布衾多年冷似铁，娇儿恶卧踏里裂。床头屋漏无干处，雨脚如麻未断绝。自经丧乱少睡眠，长夜沾湿何由彻！安得广厦千万间，大庇天下寒士俱欢颜，风雨不动安如山！呜呼！何时眼前突兀见此屋，吾庐独破受冻死亦足！

茅屋为秋风所破歌　杜甫

八月秋高风怒号，卷我屋上
三重茅，茅飞渡江洒江郊，高
者挂罥长林梢，下者飘转沉塘
坳。南村群童欺我老无力，
忍能对面为盗贼，公然抱茅入竹
去，唇焦口燥呼不得，归来倚杖
自叹息。

100

【陈与义·观雨】

山客龙钟不解耕，开轩危坐看阴晴。前江后岭通云气，万壑千林送雨声。海压竹枝低复举，风吹山角晦还明。不嫌屋漏无干处，正要群龙洗甲兵。

号令风霆迅，天声动北陬。长驱渡河洛，直捣向燕幽。马蹀阏氏血，旗枭克汗头。归来报明主，

陆游 书愤

【文天祥·金陵驿】草合离宫转夕晖，孤云飘泊复何依。山河风景元无异，城郭人民半已非！满地芦花和我老，旧家燕子傍谁飞？从今别却江南路，化作啼鹃带血归。

草合离宫转夕晖
孤云飘泊复何依
山河风景元无异
城郭人民半已非
满地芦花和我老
旧家燕子傍谁飞
从今别却江南路
化作啼鹃带血归

文天祥　金陵驿

（草書作品）

元好問 甲午除夜

【元好问·甲午除夜】暗中人事忽推迁，坐守寒灰望复燃。已恨太官余曲饼，争教汉水入胶船？神功圣德三千牍，大定明昌五十年。甲子两周今日尽，空将衰泪洒吴天。

年年马上见春风，花落花开醉梦中。

短发轻梳千缕白，衰颜借酒一时红。

离家自是寻常事，报国惭无尺寸功。

萧瑟行囊君莫笑，独留长剑倚青空。

于谦 春日客怀

【李梦阳·秋望】

黄河水绕汉边墙，河上秋风雁几行。客子过壕追野马，将军弢箭射天狼。黄尘古渡迷飞挽，白日横空冷战场。闻道朔方多勇略，只今谁是郭汾阳？

108

惨淡天昏与地荒，西风残月冷沙场。裹尸马革英雄事，纵死终令汗竹香。

开辟荆榛逐荷夷，十年始克复先基。田横尚有三千客，茹苦间关不忍离。

三年羁旅客，今日又南冠。无限山河泪，谁言天地宽！已知泉路近，欲别故乡难。毅魄归来日，灵旗空际看。

忧患固其常。

时事艰如此，凭谁议海防？已成头皓白，遑问口雌黄！绝塞不辞远，中原吁可伤。感君教学易，

112

【严复·戊戌八月感事】

莫遣寸心灰！

求治翻为罪，明时误爱才。伏尸名士贱，称疾诏书哀。燕市天如晦，宣南雨又来。临河鸣犊叹，

邹容吾小弟，被发下瀛洲。快剪刀除辫，千牛肉作糇。英雄一入狱，天地亦悲秋。临命须掺手，乾坤只两头。

辛卯秋月 獄中 暎龢■■

【孙中山·挽刘道一】半壁东南三楚雄，刘郎死去霸图空。尚余遗孽艰难甚，谁与斯人慷慨同？塞上秋风悲战马，神州落日泣哀鸿。几时痛饮黄龙酒？横揽江流一奠公。

【爱国诗（六首）】《夏日绝句》李清照　生当作人杰，死亦为鬼雄。至今思项羽，不肯过江东。《就义诗》杨继盛　浩气还太虚，丹心照千古。生平未报国，留作忠魂补。《金错刀行》陆游　黄金错刀白玉装，夜穿

《赠梁任父同年》黄遵宪　寸寸山河寸寸金，侉离分裂力谁任。杜鹃再拜忧天泪，精卫无穷填海心。《武威送刘判官赴碛西行军》岑参　火山五月行人少，看君马去疾如鸟。都护行营太白西，角声一

窗扉出光芒。丈夫五十功未立，提刀独立顾八荒。京华结交尽奇士，意气相期共生死。千年史册耻无名，一片丹心报天子。尔来从军天汉滨，南山晓雪玉嶙峋。呜呼，楚虽三户能亡秦，岂有堂堂中国空无人！

动胡天晓。《军城早秋》严武　昨夜秋风入汉关，朔云边月满西山。更催飞将追骄虏，莫遣沙场匹马还。

【刘得仁·塞上行作】 乡井从离别，穷边触目愁。生人居外地，塞雪下中秋。雁举之衡翅，河穿入虏流。将军心莫苦，向此取封侯。

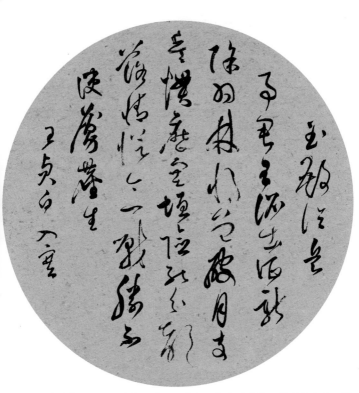

【王贞白·入塞】 玉殿论兵事，君王诏出征。新除羽林将，曾破月支兵。惯历塞垣险，能分部落情。从今一战胜，不使虏尘生。

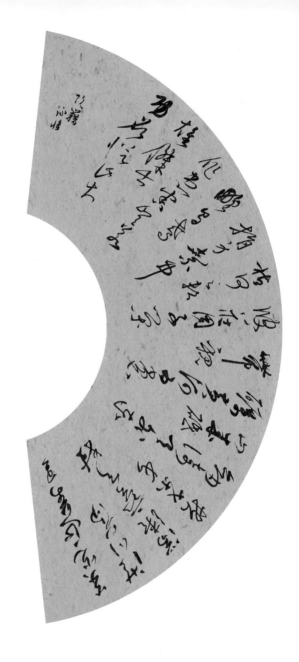

【阮籍·咏怀】炎光延万里，洪川荡湍濑。弯弓挂扶桑，长剑倚天外。泰山成砥砺，黄河为裳带。视彼庄周子，荣枯何足赖！捐身弃中野，乌鸢作患害。岂若雄杰士，功名从此大！

120

草书

游仙诗

万事不如意
归来复吟诗
此身宜独善
吾道未尽差
春速燕来早
夜寒鸡唱迟
晓星如碗大
天象少人知

李涵虚 晓起大悟

【张三丰·题陈道人像】卷帘相与看新晴，小阁茶烟气味清。朗诵《黄庭》书一卷，梅花帐里坐先生。

小乾坤里大乾坤，中有吾家不二门。劝汝世间求道客，休从尘海走浑浑。

【张雨·范以善云林清远馆】

华阳范监居幽邲，不到元窗未易逢。 山气半为湖外雨，松声遥答岭头钟。 常闻神女骑龙过，亦有仙人控鹤从。 安用乘流三万里，小天元在积金峰。

125

【张伯端·绝句（二首）】 饶君了悟真如性，未免抛身却入身。 何似更能修大药，顿超无漏作真人。 道自虚无生一气，便从一气产阴阳。 阴阳再合成三体，三体重生万物昌。

【张伯端·悟真篇】

人生虽有百年期，天寿穷通莫预知。昨日街头犹走马，今朝棺内已眠尸。妻财抛下非君有，罪业将行难自欺。大药不求争得遇，遇之不炼是愚痴。

何处求玄解，人间有洞天。

勤行皆是道，谪下尚为仙。

蔽景乘朱凤，排虚驾紫烟。

不嫌囡吏傲，愿在玉宸前。

徐铉　步虚词

气为还元正，心由抱一灵。凝神归囿象，飞步入青冥。整服乘三素，旋纲蹑九星。琼章开后学，稽首奉真经。

129

青溪道士人不识，

上天下天鹤一只。

锁碧窗寒

滴露研朱点

周易

高骈步虚词

（草书正文）

何处同仙侣，青衣独在家。暖炉留煮药，邻院为煎茶。画壁灯光暗，幡竿日影斜。殷勤重回首，墙外数枝花。

131

华表千年鹤一归，凝丹为顶雪为衣。星星仙语人听尽，却向五云翻翅飞。

132

【陈羽·步虚词】

汉武清斋读鼎书，内官扶上画云车。坛上月明宫殿闭，仰看星斗礼空虚。

汉武清斋读鼎书

内官扶上画云车

坛上月明宫殿闭

仰看星斗礼空虚

陈羽 步虚词

醒人盡向心中岩

沒去等性

丹井西庭方亏个長彩

梅 食米子

范某上雷

張浪山中

回步游三洞，清心礼七真。飞符超羽翼，禁火醮星辰。残药沾鸡犬，灵香出凤麟。壶中无窄处，愿得一容身。

渡水傍山寻石壁，白云飞处洞门开。仙人来往行无迹，石径春风长绿苔。

【吴筠·步虚词】

羽幢泛明霞，升降何缥缈。鸾凤吹雅音，栖翔绛林标。玉虚无昼夜，灵景何皎皎。一睹太上京，方知众天小。

【庾信·道士步虚词】道生乃太乙，守静即玄根。中和炼九气，甲子谢三元。居心受善水，教学重香园。龟留报关吏，鹤去画城门。更以忻无迹，还来寄绝言。

道生乃太乙，守静即玄根。中和炼九气，甲子谢三元。居心受善水，教学重香园。龟留报关吏，鹤去画城门。更以忻无迹，还来寄绝言。

庾信 道士步虚词

（草书作品，内容为庾信《仙山诗》）

庚信 仙山诗二首

【庾信·仙山诗（二首）】

金灶新和药，银台旧聚神。相看但莫怯，先师应识人。石软如香饭，铅销似熟银。蓬莱暂近别，海水遂成尘。

139

【萧推·赋得翠石应令诗】

依峰形似镜，构岭势如连。映林同绿柳，临池乱百川。碧苔终不落，丹字本难传。有迳东明上，来游皆羽仙。

【吴筠 高士咏 （冲虚真人）】

冲虚冥至理，体道自玄通。不受子阳禄，但饮壶丘宗。泠然竟何依，挑挑游大空。未知风乘我，为是我乘风。

142

隐沧游少海，神仙入太华。我有逍遥趣，中园复可嘉。千株同落叶，百尺共寻霞。

恍忽烟霞散，飔飔松柏阴。幽山白杨古，野路黄尘深。终无千月命，安用九丹金。阙里长芜没，苍天空照心。

恍忽烟霞散飔飔松柏阴幽山白杨古野路黄尘深终无千月命安用九丹金萧纲被幽述志诗

（草书内容）

【萧统·拟古】

晨风被庭槐，夜露伤阶草。雾苦瑶池黑，霜凝丹墀皓。疏条索无阴，落叶纷可扫。安得紫芝术，终然获难老。

145

光风动春树，丹霞起暮阴。嵯峨映连璧，飘摇下散金。徒自临濠渚，空复抚鸣琴。莫知流水曲，谁辩游鱼心。

舣艎何泛泛，空水共悠悠。阴霞生远岫，阳景逐回流。蝉噪林逾静，鸟鸣山更幽。此地动归念，长年悲倦游。

147

【庾肩吾·游仙诗（二首）】

发与年俱暮，愁将罪共深。

聊持转风烛，暂映广陵琴。

仙人白鹿上，隐士潜溪边。

试取西山药，来观东海田。

九丹开石室，三径没荒林。仙人翻可见，隐士更难寻。篱下黄花菊，丘中白雪琴。方欣松叶酒，自和游山吟。

149

烧山多诡怪，苍岭复迢递。神芝曜七明，山蒲含九节。日躰若回驾，相待青云际。

【吴均·山中杂诗（三首）】

具区穷地险，嵇山万里余。奈何梁隐士，一去无还书。

桂树笼青云。

山际见来烟，竹中窥落日。鸟向檐上飞，云从窗里出。

绿竹可充食，女萝可代裙，山中自有宅，

（草书正文）

151

秋风木叶落，萧瑟管弦清。望陵歌对酒，向帐舞空城。寂寂檐宇旷，飘飘帷幔轻。曲终相顾起，日暮松柏声。

托性本禽鱼，栖情闲物外。萝径转连绵，松轩方杳霭。丘壑每淹留，风云多赏会。

山中何所有，岭上多白云。

只可自怡悦，不堪持赠君。

夷甫任散诞，平叔坐谈空。不言昭阳殿，化作单于宫。

【王徽之、许询·游仙诗（各一首）】　先师有冥藏，安用羁世罗。未若保冲真，齐契箕山阿。　良工眇芳林，妙思触物骋。　篾疑秋蝉翼，团取望舒景。

草书作品（草书五言诗）

【吴筠、叶法善·游仙诗（各三首）】　返视太初先，与道冥至一。空洞凝真精，乃为虚中实。变通有常性，合散无定质。不行迅飞电，隐曜光白日。玄栖忘玄深，无得固无失。　招携紫阳友，合宴玉清台。排景羽衣振，浮空云驾来。灵幡七曜动，琼障九光开。凤舞龙璈奏，虬轩殊未回。　峻朗妙门辟，澄微真鉴通。琼林九霞上，金阙三天中。飞虹跃庆云，翔鹤抟灵风。郁彼玉京会，仙期六合同。　昔在禹余天，还依太上家。忝以掌仙录，去来

乘烟霞。暂下宛利城，渺然思金华。自此非久住，云上登香车。 适向人间世，时复济苍生。度人初行满，辅国亦功成。但念清微乐，谁忻下界荣。门人好住此，翛然云上征。 退仙时此地，去俗久为荣。今日登云天，归真游上清。泥丸空示世，腾举不为名。为报学仙者，知余朝玉京。

余幾重萝坠石死而蛰

湘魂里塞云海自迷晄信

云心紫云玉车之遇

白人啼云时复清苍生度

人初门闻捣园云万本

但无清渊不生折云晶晶

入好注此痛怀云上西东

吏部信才杰，文锋振奇响。调与金石谐，思逐风云上。岂言陵霜质，忽随人事往。尺璧尔何冤，一旦同丘壤。

灵园同佳称，幽山有奇质。停采久弥鲜，含华岂期实。长愿微名隐，无使孤株出。

沈约 咏山榴

蒙茸众山里，往来行迹稀。寻岭达仙居，道士披云归。似著周时冠，状披汉时衣。安知世代积，服古人不衰。得我宿昔情，知我道无为。

【杨羲·云林与众真吟（二首）】驾欻敖八虚，徊宴东华房。阿母延轩观，朗啸蹑灵风。我为有待来，故乃越沧浪。乘飙溯九天，息驾三秀岭。有待徘徊眄，无待故当静。沧浪奚足劳，孰若越玄井。

得必充诎。

仰观大造，俯览时物。机过患生，吉凶相拂。智以利昏，识由情屈。野有寒枯，朝有炎郁。失则震惊，

地主观山水，仰寻幽人踪。 回沼激中逵，疏竹间修桐。 因流转轻觞，冷风飘落松。 时禽吟长涧，万籁吹连峰。

165

峨峨太行，凌虚抗势。天岭交气，窈然无际。澄流入神，玄谷应契。四象悟心，幽人来憩。

放浪林泽外，被发师岩穴。仿佛若士姿，梦想游列缺。登岳采五芝，涉涧将六草。散发荡玄溜，终

【郭璞·游仙诗（三首）】

年不华皓。　静叹亦何念，　悲此妙龄逝。　在世无千月，　命如秋叶蒂。　兰生蓬芭间，　荣曜常幽翳。

【张协·游仙诗】

峥嵘玄圃深，嵯峨天岭峭。亭馆笼云构，修梁流三曜。兰葩盖岭披，清风缘隟啸。

【陆机·招隐（二首）】

驾言寻飞遁，山路郁盘桓。芳兰振蕙叶，玉泉涌微澜。嘉卉献时服，灵术进朝餐。寻山求逸民，穹谷幽且遐。清泉荡玉渚，文鱼跃中波。

玉佩连浮星，轻冠结朝霞。列坐王母堂，艳体餐瑶华。湘妃咏涉江，汉女奏阳阿。

乘风高逝，远登灵丘。托好松乔，携手俱游。朝发太华，夕宿神州。弹琴咏诗，聊以忘忧。

【阮籍·咏怀】 昔有神仙士，乃处射山阿。乘云御飞龙，嘘嗡叽琼华。可闻不可见，慷慨叹咨嗟。自伤非俦类，愁苦来相加。下学而上达，忽忽将如何！

阮籍 咏怀

【阮籍·咏怀】 清露为凝霜，华草成蒿莱。谁云君子贤，明达安可能。乘云招松乔，呼吸永矣哉。

人生不满百，戚戚少欢娱。意欲奋六翮，排雾凌紫虚。

蝉蜕同松乔，翻迹登鼎湖。翱翔九天上，骋辔远行游。

东观扶桑曜，西临弱水流。北极玄天渚，南翔陟丹丘。

（草书作品）

【曹植·飞龙篇】

晨游泰山，云雾窈窕。忽逢二童，颜色鲜好。乘彼白鹿，手翳芝草。我知真人，长跪问道。西登玉台，金楼复道。授我仙药，神皇所造。教我服食，还精补脑。寿同金石，永世难老。

175

【游仙诗（六首）】 亭亭天亭峰，跨鹤上崖去。空山静无人，独与云相遇。
张三丰《天亭山》。 涧暗泉偏冷，岩深桂绝香。住中能不去，非独淮南王。
庾信《山中诗》。 松古无年月，鹤去复来归。石壁藤为路，山窗云作扉。王
褒《过藏矜道馆》。 荆门丘壑多，瓮牖

风云入。自非栖遁情，谁堪霜露湿。萧纶《入茅山寻桓清远不遇》。　子陵徇高尚，超然独长往。钓石宛如新，故态依可想。王筠《东阳还经严陵濑赠萧大夫》。　根为石所蟠，枝为风所碎。赖我有贞心，终凌细草辈。吴筠《咏慈姥矶石上松》。

【王彪之、曹华·游仙诗（各一首）】 远游绝尘雾，轻举观沧溟。蓬莱阴倒景，昆仑罩曾城。 愿与达人游，解结遨濠梁。狂吟任所适，浪游无何乡。

【袁宏、袁豹·游仙诗(各一首)】 息足回阿,圆坐长林。披榛即涧,藉草依阴。白日清明,青云辽亮。昔闻巢许,今睹台尚。

【张华·游仙诗（二首）】秉云去中夏，随风济江湘。霭霭时离陵，递升玉峦阳。云娥荐琼石，神妃侍衣裳。游仙迫西极，弱水隔流沙。云梯鼓素柁，飘忽陵飞波。

180

草书

题画诗

半生落魄已成翁，独立书斋啸晚风。笔底明珠无处卖，闲抛闲掷野藤中。

草书作品

【王冕·墨梅】

吾家洗砚池边树，个个花开淡墨痕。不要人夸好颜色，只留清气满乾坤。

芳草垂杨荫碧流，雪花公子立芳洲。一生清意无人识，独向斜阳叹白头。

碧水丹山映杖藜，夕阳犹在小桥西。微吟不道惊溪鸟，飞入乱云深处啼。

云里烟村雨里滩，看之容易作之难。早知不入时人眼，多买胭脂画牡丹。

云里烟村雨里滩，之观易去作之难，早去不入时人眼，多买胭脂画牡丹

李唐题画

186

衙斋卧听萧萧竹，疑是民间疾苦声。些小吾曹州县吏，一枝一叶总关情。

郑燮　潍县署中画竹呈年伯包大中丞括

故人赠我江南句，飞尽梅花我未归。欲寄相思无别语，一枝寒玉淡春晖。

故人赠我江南句，飞尽梅花我未归。欲寄相思无别语，一枝寒玉淡春晖。绍兴顷顷江墨梅卅题石民瞻

188

【赵孟頫·题米元晖山水】

卧游沙万里，楚天清晓秋。初日江上出，白云山际浮。莽苍迷烟树，隐约见孤舟。丹青不可作，思子徒离忧。

鲤鱼风急系轻舟，两岸寒山宿雨收。一抹斜阳归雁尽，白萍红蓼野塘秋。

鲤鱼风急系轻舟，两岸寒山宿雨收。一抹斜阳归雁尽，白萍红蓼野塘秋。唐寅题画师周东村之郊秋图

【齐己·题画鹭鸶兼简孙郎中】曾向沧江看不真，却因图画见精神。何妨金粉资高格，不用丹青点此身。蒲叶岸长堪映带，荻花丛晚好相亲。思量画得胜笼得，野性由来不恋人。

太华峰前是故乡，路人遥指读书堂。如今老大骑官马，羞向关西道姓杨。

太山每峰前是故乡路人遥指
读书堂如今老大骑官马
羞向关西道姓杨

杨汝士题画山水

【方干·题画建溪图】　六幅轻绡画建溪，刺桐花下路高低。分明记得曾行处，只欠猿声与鸟啼。

咬定青山不放松，立根原在破岩中。千磨万击还坚劲，任尔东西南北风。

咬定青山不放松，立根原在破岩中。千磨万击还坚劲，任尔东西南北风。

郑燮 竹石

锦帆泾上千年寺，水殿云廊半不存。只有老僧明月下，立当清影夜敲门。

锦帆泾上千年寺，水殿云廊的月不二三当清影

沈贞 题沈周溪峦秋色图

日光浮喜动檐楹，乌鹊于人亦有情。小雨初收风泼泼，乱飞丛竹送欢声。

日光浮喜动檐楹 乌鹊飞 小雨初收风濒濒 乱飞丛

文徵明 画鹊

东坡虽是湖州派，竹石风流各一时。前世画师今姓李，不妨还作辋川诗。

东坡虽是湖州派，竹石风流各一时。前世画师今姓李，不妨还作辋川诗。

苏轼 憩寂图

197

林影溪光静自如，萧疏短鬓独骑驴。可能胸次都无事，拟向山中更著书。

蓬山半为白云遮，琼树都成绮树华。闻说至人求道远，丹砂原不在天涯。

蓬山半为白云遮瓊樹都成綺
樹華闻说至人求道遠丹砂原不
在天涯 黄公望临李思训员峤秋雲图

人爱山居好，何如此际便。家归仍小异，幽致更超然。暮霭映高树，柴扉绕细泉。新图不可再，展

隐者抱幽素，独行穷杳冥。

【张翯·抱素子作自适图求题】

隐者抱幽素，独行穷杳冥。有诗吟木客，无驾勒山灵。寒涧流沙白，秋云入竹青。携琴向何处，弹与野猿听。

【王蒙·林泉读书图】 虎斗龙争万事休，五湖明月一扁舟。绿蓑衣上雪飓飓，雪月光中垂钓钩。钓得鲈鱼春酒熟，仙娃酣娇睡足。雕胡炊饭斫鲈羹，一缕青烟燃楚竹。蓬窗晓对洞庭山，七十二峰青似玉。

【顾瑛·赵仲穆画看云图】

青山与浮云，终日淡相守。

山为云窟宅，云为山户牖。无心成白衣，有意变苍狗。人情亦如云，寄语看云叟。

秋月无风渡海迟，珊瑚玉树碧参差。明朝我亦三山去，为借韩终白鹿骑。

良金美玉不可画，可画惟应色与形。除却坚明尽非宝，世人何得重丹青。

风雅久寂寞，吾思见其人。杜君诗之豪，来者孰比伦。生为一身穷，死也万世珍。言

却因明主放还山，破帽骑驴骨相寒。诗句眼前吟不尽，北风吹雪满长安。

倒载山公岂酒狂，群儿拍手岘山旁。汗青等是虚名耳，不把云台换酒乡。

倒载山公岂酒狂
群儿拍手岘山旁
汗青等是虚名耳
不把云台换酒乡

刘子翚 诗山简图

万古骚人有赏音，画家满意与幽寻。题诗记取嵩前事，绝似冯雷入少林。

心窍玲珑貌亦奇，荣枯只在手中移。今朝故向霜天里，点破繁花四五枝。

210

海棠花底三年客，不见海棠花盛开。却向江南看图画，始惭虚到蜀城来。

海棠花底三年客

不见海棠花盛开

蜀城来

海棠图

【司马光·和景仁答李才元寄示花花图】

高士闲居旧，名花独步今。　移从洛浦远，濯自锦江深。　传得巫山貌，非因延寿金。　不须天女散，已解动禅心。

【范纯仁·和范景仁蜀中寄红牡丹图】

难就朱栏赏，徒摇远客心。

【范纯仁·和范景仁蜀中寄红牡丹图】

牡丹开蜀圃，盈尺莫如今。 妍丽色殊众，栽培功倍深。 矜夸传万里，图写费千金。

窗前惊见一枝斜，照眼英英十数花。千载简斋仙去后，何人更著好诗夸。

窗前惊见一枝斜，照眼英英十数花。千载简斋仙去后，何人更著好诗夸。

214

【方干·方著作画竹】

叠叶与高节，俱从毫末生。流传千古誉，研炼十年情。向月本无影，临风疑有声。吾家钓台畔，似此两三茎。

【李白·当涂赵炎少府粉图山水歌】 峨眉高出西极天，罗浮直与南溟连。名公绎思挥彩笔，驱山走海置眼前。满堂空翠如可扫，赤城霞气苍梧烟。洞庭潇湘意渺绵，三江七泽情洄沿。惊涛汹涌向何处？孤舟一去迷归年。征帆不动亦不旋，飘如随风落天边。心摇目断兴难尽，几时可到三山巅？西峰峥嵘喷流泉，横石蟹水波潺湲。东崖合沓蔽轻雾，深林杂树空芊绵。此中冥昧

咏雨高士西极三冠军浮云

长南渡未久以程巳挥

彩笔题此去海童鹏

方月笔墨翠山今摇态味

雲雲雲高揽辔闭庵潘

谢之沙鲲二江士深特

洞江声涛沟路自何处

江山一壶庄风车征九舟

失昼夜，隐几寂听无鸣蝉。长松之下列羽客，对坐不语南昌仙。南昌仙人赵夫子，妙年历落青云士。讼庭无事罗众宾，杳然如在丹青里。五色粉图安足珍？真仙可以全吾身。若待功成拂衣去，武陵桃花笑杀人。

生書枉陵凡宇於之年
容蝶長松与六花相
宜萬甘正隐南昌備
為邑仙人皆之子如爾
龐眉主雲生似庵云
未霜君寅者姓如之
毋青衾之為於國安

眼入毫端写竹真，枝掀叶举是精神。因知幻化出无象，问取人间老斫轮。

河东李学士，随意仿洋州。月落亭阴过，云生谷口幽。江涛空渺渺，笔墨更悠悠。潇洒西清地，令人忆旧游。

长忆前朝李蓟丘，墨君天下擅风流。百年遗迹留人世，写破湘潭梦里秋。

222

高秋木落天宇宽，

洞庭潇湘生暮寒。

剑气横空月在地，

老蛟夜护仙都坛。

高秋木落天宇宽洞庭潇湘生暮寒剑气横空月在地老蛟夜护仙都坛杨维桢房山画竹

难与此君疏。

可厌栽花者，繁华总是虚。卜居须傍竹，无竹不成居。设榻谁为伴，开窗好对渠。莫嫌吾室陋，

倪瓒 题柯九思墨竹卷

224

【元好问·鸳鸯扇头】

双宿双飞百自由，人间无物比风流。若教解语终须问，有底愁来也白头。

元好问　鸳鸯扇头

【陈普·以诗就叶洞春求画葡萄】

洞春豪杰士，妙笔出怪奇。写就大宛根，可怪不可披。此画岂易得，此手难再携。敢将有声画，博君无声诗。

雨滴铃声蜀道长，都缘一曲荔枝香。宣和无限丹青手，好画当年花石纲。

【马祖常·赵中丞折枝石榴】

乘槎使者海西来，移得珊瑚汉苑栽。只待绿荫芳树合，蕊珠如火一时开。

晚菘香凝墨池湿，畦菜摘尽春雨泣。梅花庵中吴道人，写遍群蔬何德色。怪我坐客寒无毡，床头却有买菜钱。四时之蔬悉佳味，乃知此等吾尤便。有客忽携画卷至，一笑落笔南风前。

芦菔生儿菜有孙，露芽雨甲媚盘飧。自知肉食非吾相，抱瓮何辞日灌园。

绕屋蔬畦称食贫，雨余齐苗翠苗新。山庖顿顿殊风致，天上酥酏未足珍。

三沏秋霖浸四围，水边那觉露葵稀。金盘玉箸长安客，几个西风为汝归？

杨廉　题华亭曹副操纯卷

233

【刘祖谦·崆峒山图为横溪翁（二首）】好奇仍有客相携，绝顶披云快一跻。三十六峰青似染，五年挂笏美横溪。 独占名山每羡渠，京尘今日污吟须。西州十载经行处，惆怅云烟是画图。

好奇仍有客相携
绝顶披云快一跻
三十六峰青似染
五年挂笏美横溪
独占名山每羡渠
京尘今日污吟须
西州十载经行处
惆怅云烟是画图

刘祖谦
崆峒山图为横溪翁二首

瞻彼南山岑，白云何翩翩。下有幽栖人，啸歌乐徂年。丛石映清沚，嘉木澹芳妍。日月无终极，

（草书作品，竖排右起）

【钱选·题浮玉山居图】瞻彼南山岑，白云何翩翩。下有幽栖人，啸歌乐徂年。丛石映清沚，嘉木澹芳妍。日月无终极，陵谷从变迁。神襟轶寥廓，兴寄挥五弦。尘影一以绝，招隐奚足言。

235

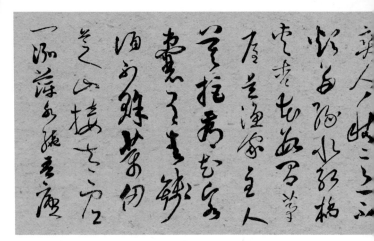

【唐寅·题画（六首）】 骑驴八月下蓝关，借宿南州白塔湾。壁上残灯千里梦，月中飞叶四更山。 太湖西岸景萧疏，竹外山旋碧玉螺。明月一天风满地，爽人秋意不须多。 绿水红桥夹杏花，数间茅屋是渔家。主人莫拒看花客，囊有青钱酒不赊。 万仞芝山接太虚，一泓萍水绕吾庐。

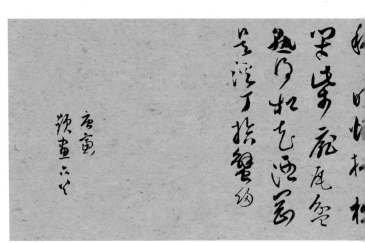

日长全赖棋消遣，计取输赢赌买鱼。
此中大有逍遥处，难说与君画与君。
瓦盆熟得松花酒，刚是溪丁拾蟹归。

红树中间飞白云，黄茅眼底界斜曛。
雪满梁园飞鸟稀，暖煨榾柮闭柴扉。

236

【高启·钟山雪霁图】 山势识龙蟠，香台拥翠峦。草堂猿啸晚，蕙帐鹤惊寒。云拥梁僧塔，苔封宋帝坛。昔年游历处，今向画中看。

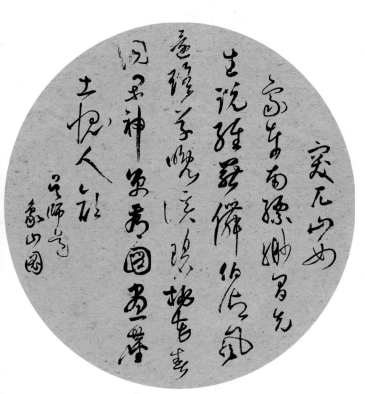

【吴师道·象山图】 突兀山如象，东南缥缈间。先生说经罢，仙伯御风还。瑶草晚溪碧，桃花春洞闲。神京看图画，尘土愧人颜。

【廬集·題張大玄為陳升海畫廬山圖】誰向匡廬成舊隱，畫中一似夢中看。千林松樹參天起，一個茅亭傍水安。清風空谷待吟嘯，白日高吞生羽翰。寄語山中諳修靜，葛中不畏過溪寒。

240